U0134091

如果能重来，我想做熊孩

在下左手韩 左手韩 著

作家出版社

郑重建议

如果你身处一个严肃的场合，请谨慎观看。

否则笑到面部扭曲会很失态。

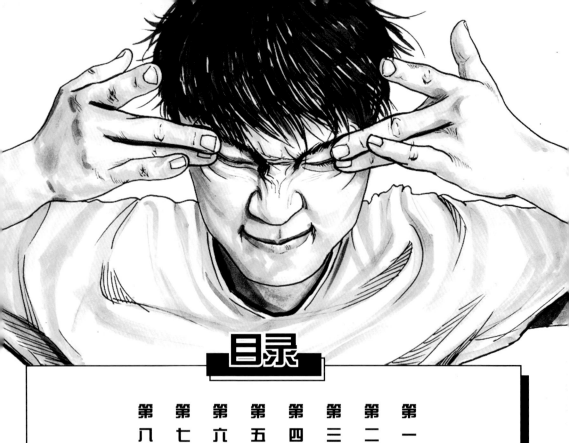

目录

那年我大二，吃腻了学校周围的山珍海味，决定返璞归真，健康饮食。

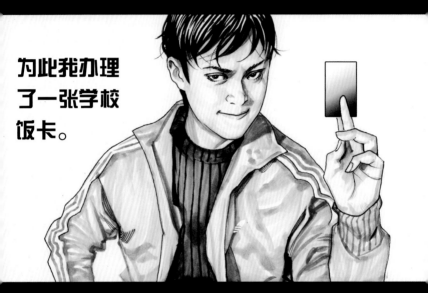

为此我办理了一张学校饭卡。

就在当晚
我驾临了学校的食堂

哇喔~

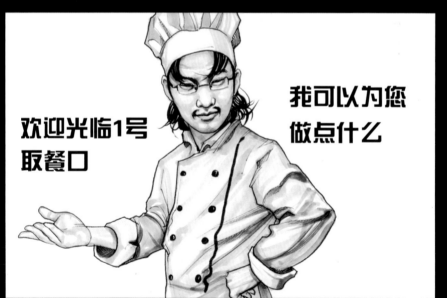

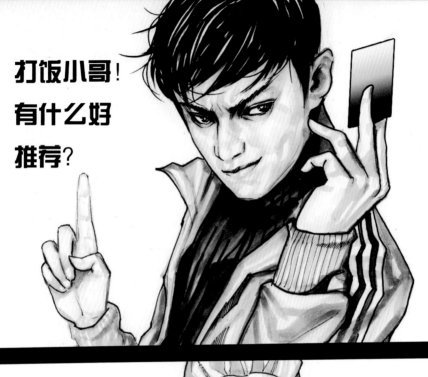

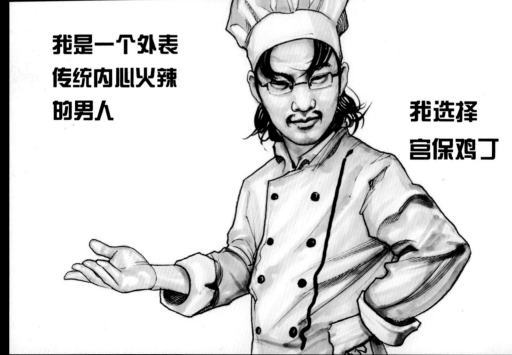

真他喵的

有品位！

果然英雄所见略同！

为彼此的共鸣

买单！

OY?

盛多了……

这位同学，由于本人经验不足没有控制好菜量

可否允许在下

抖一抖

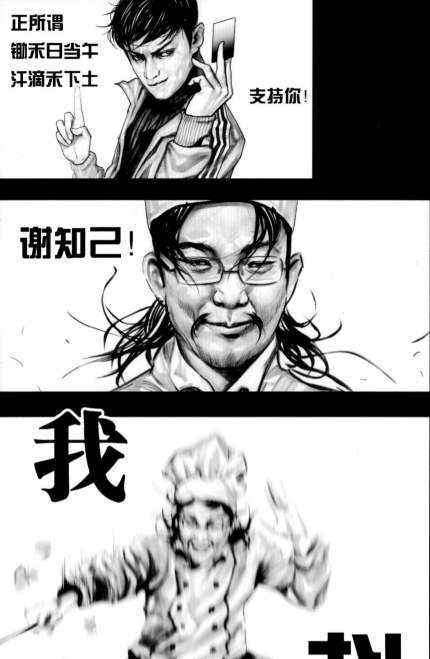

这位同学
请端盘
拿好

好好的一份
宫保鸡丁

被抖成了
拌三丁

我堂堂一米八二的
左手韩

死

不

瞑

目

呵 呵

下一位！

勺尖上的食堂

新鲜出炉

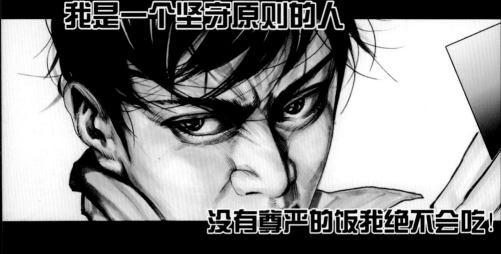

我是一个坚守原则的人

没有尊严的饭我绝不会吃！

于是我来到了2号窗口

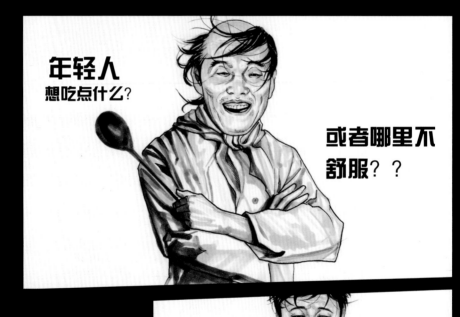

年轻人
想吃点什么？

或者哪里不
舒服？？

？？？

What？

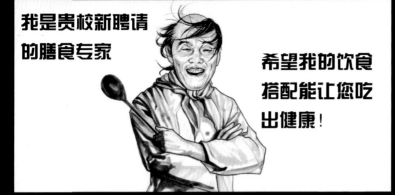

我是贵校新聘请的膳食专家

希望我的饮食搭配能让您吃出健康！

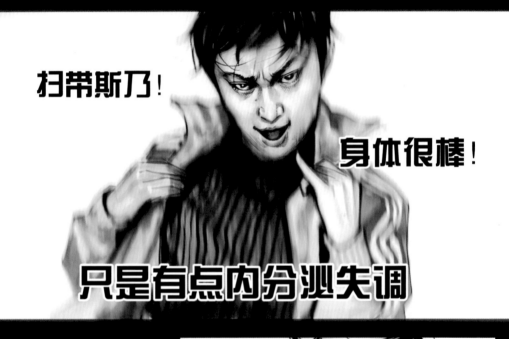

扫带斯乃！

身体很棒！

只是有点内分泌失调

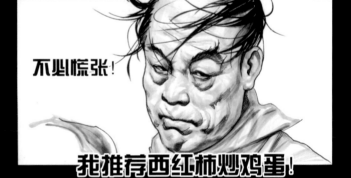

不必慌张！

我推荐西红柿炒鸡蛋！

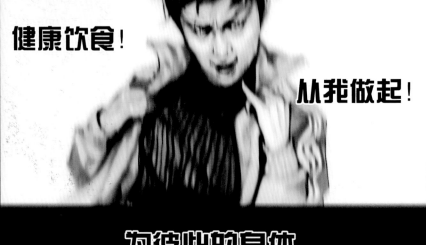

为彼此的身体

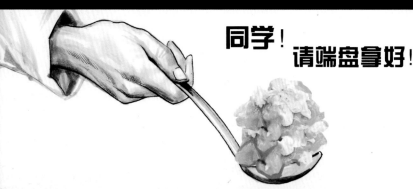

等等

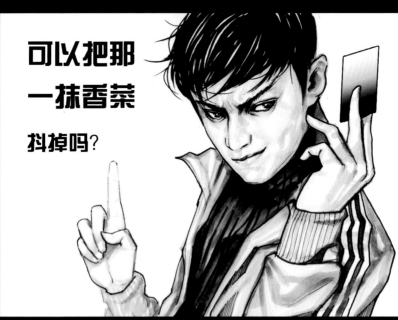

可以把那
一抹香菜
抖掉吗？

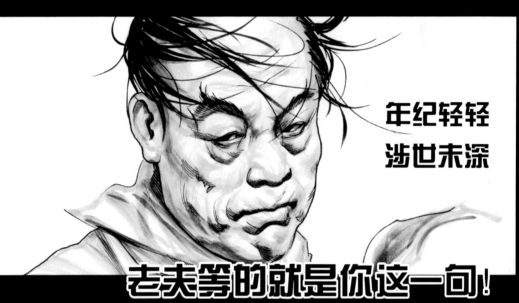

年纪轻轻
涉世未深

老夫等的就是你这一句！

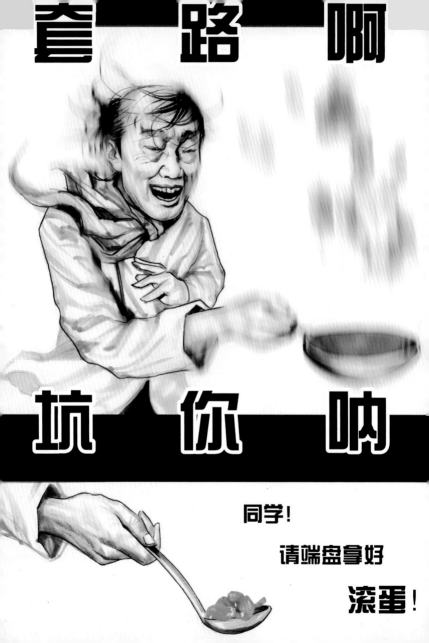

马瞪口呆

专家你好！
由于近期
雾霾严重

炒鸡蛋的
蛋不见了
呢！

下一位！

不好意思呦 我不能买了

饭卡忘记带了

专家：没关系，哥哥请你！

女学生：……

不要脸的欧吉桑！

谢谢你的款待！

没关系～

是爱情啊～

我本想依靠才华
度过余生
但刚才的那位专家让我明白
人生在世

食色性

也!

我决定找
个大妈!

是时候靠
脸吃饭了!

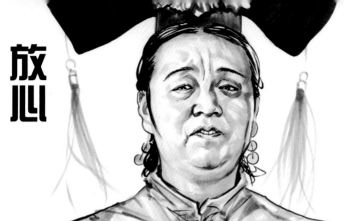

放心

没点儿荤腥怎么栓得住你们这些臭男人！

皇上您上眼！

爱新觉罗木须柿子

一锅出

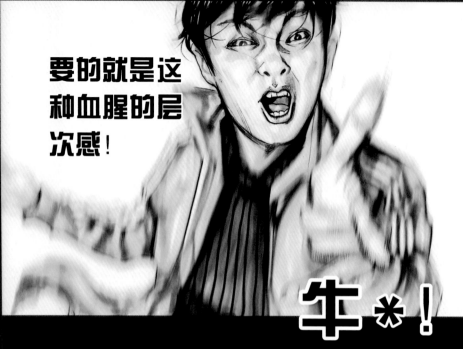

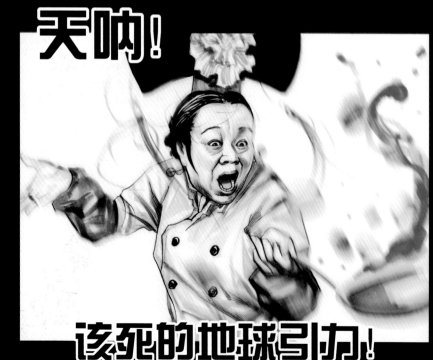

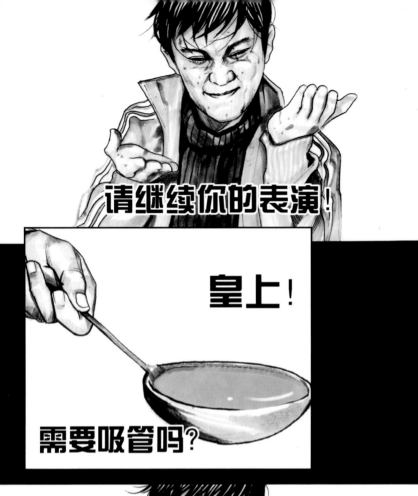

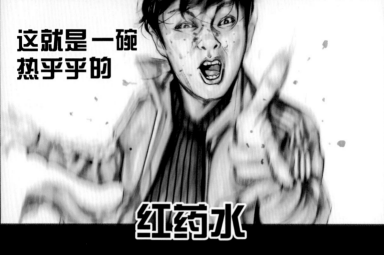

这就是一碗
热乎乎的

红药水

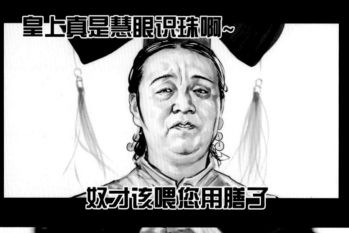

皇上真是慧眼识珠啊~

奴才该喂您用膳了

皇上啊！

皇上驾崩

不要再来伤害我

自由自在多快乐

在外奔波的读者朋友们

快过年啦

回家吧

尝尝老妈做的

西红柿炒鸡蛋吧

最近

我的后槽牙出现了问题！

一咬东西就贼敏感！

好友给我安利了一家诊所，

当我看到诊所名字的那一刻，

便燃起了一丝希望。

欢迎光临

主任！ 我今天四十岁

牙痛把我折磨得略显憔悴！

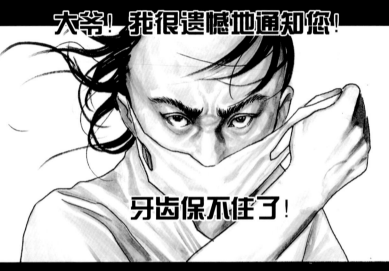

大爷！我很遗憾地通知您！

牙齿保不住了！

唯一的解决方案只有

拔牙

手术过程不可怕

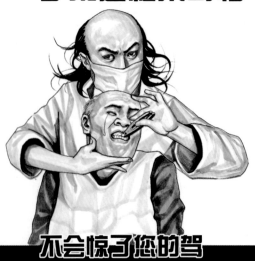

不会惊了您的驾

在麻药的作用下

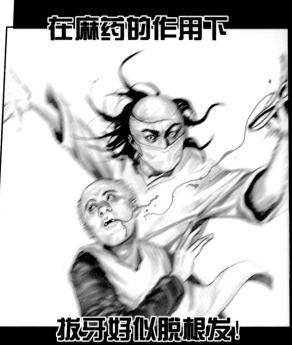

拔牙好似脱根发！

送客！

下一位！

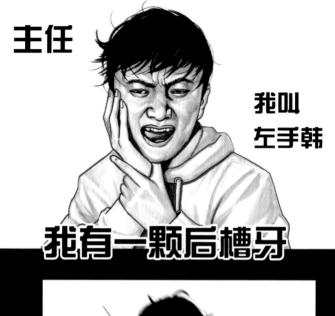

主任

我叫
左手韩

我有一颗后槽牙

贼他喵敏感！

这里是口腔医院

嘴巴放干净点！

检查口腔！ **嘴巴张大！**

外观整洁，但牙体内侧有轻微结石。

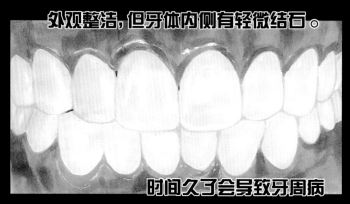

时间久了会导致牙周病

久而久之

会出现牙龈出血，牙龈萎缩等症状。

牙龈与牙齿间的缝隙会变得松软无力

龈

荡

护士长!

带这位患者拍张片子

请

含住塑料，保持微笑
再来一个响亮的口号

大吉大利

今晚吃鸡

咔嚓！

左手韩牙照全景模式

主任！

你看我这牙齿还有救吗？

没时间解释了！

咱们手术室详谈！

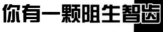

你有一颗阻生智齿

这牙

必须得拔！

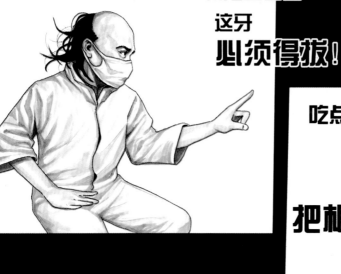

吃点去痛片可否？

我想

把根留住！

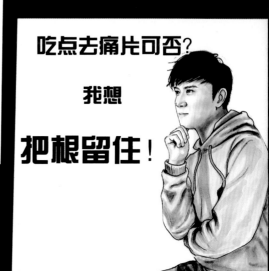

牙在颌骨内由于位置不当

不能萌出到正常咬合位置

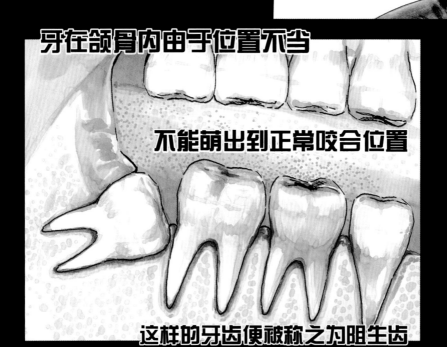

这样的牙齿便被称之为阻生齿

你不肯拔这颗牙

是不是

怕疼！

小爷我做肠镜

都不用麻药的！

一颗坏牙

何足挂齿

拔智齿

瘦脸的说

拔

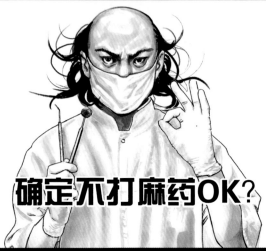

确定不打麻药OK?

大海里涮过拖把

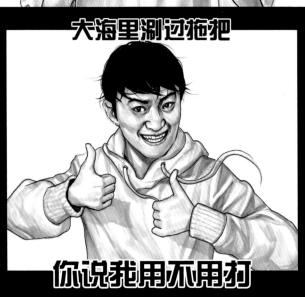

你说我用不用打

真是条汉子

那我先用这把牙挺

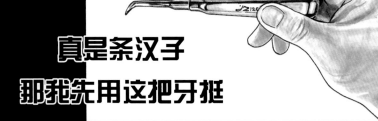

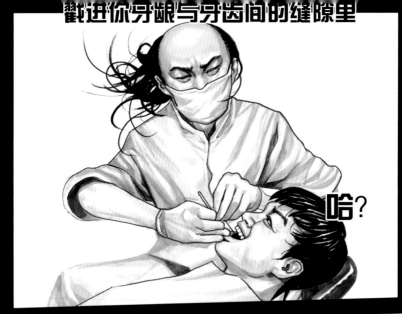

哈？

哇槽

疼

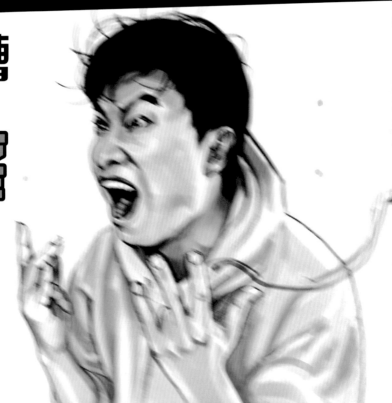

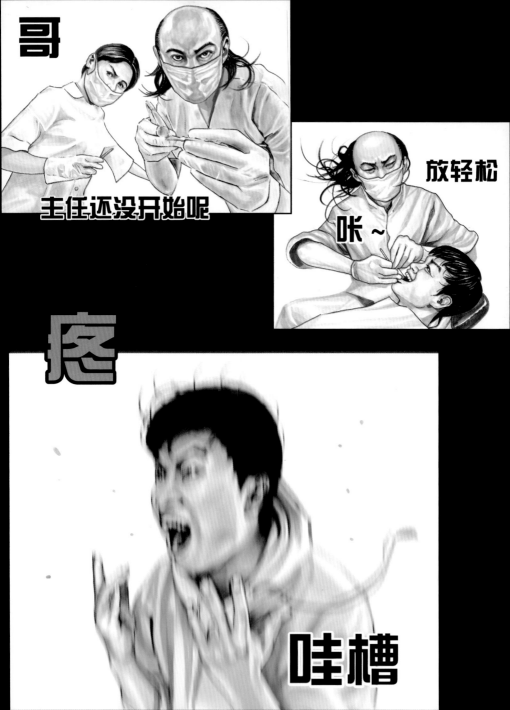

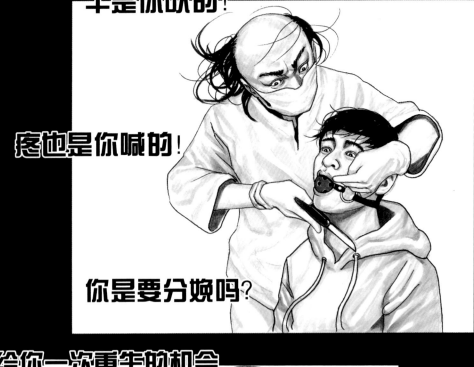

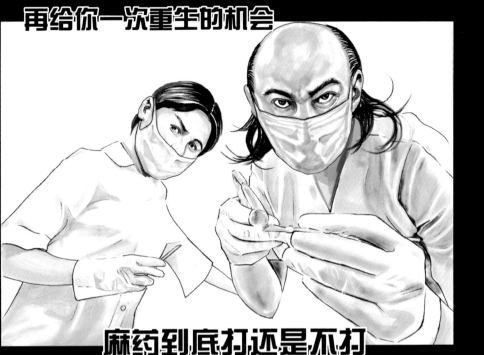

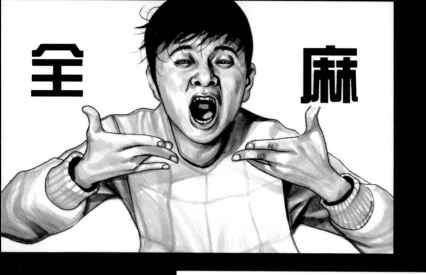

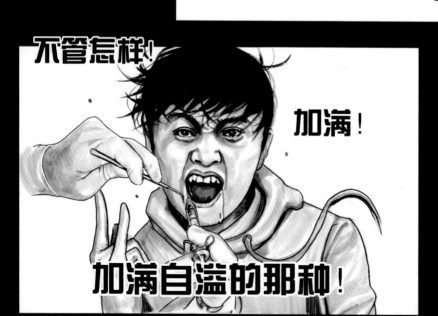

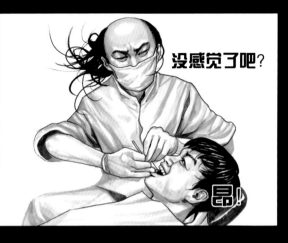

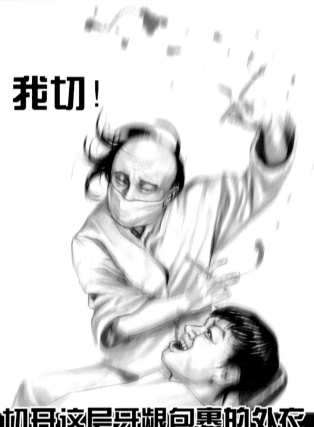

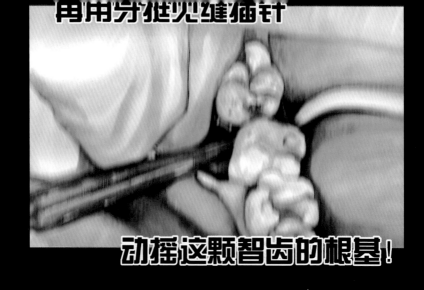

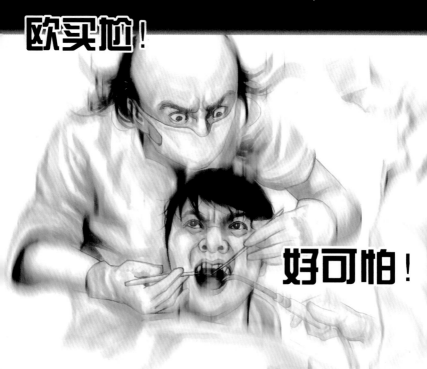

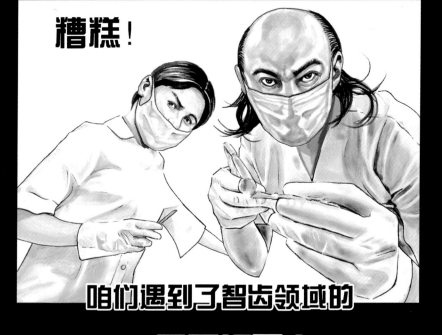

糟糕！

咱们遇到了智齿领域的

最强钉子户

通常来讲普通的智齿

大概有两到三个牙根

但是这位患者的牙根

竟然多达五根！

我们把这种罕见的智齿叫做

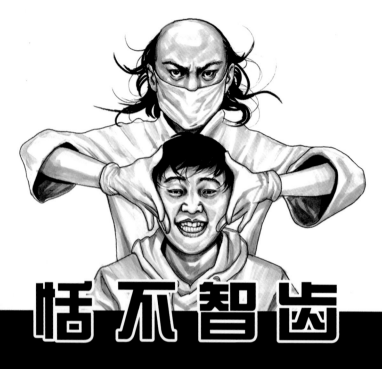

恬不智齿

主任！道理我都懂！

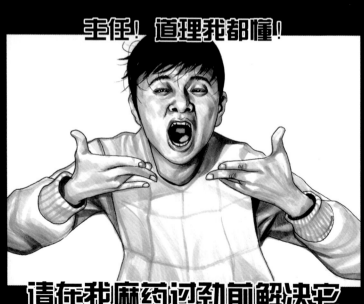

请在我麻药过劲前解决它

护士长！

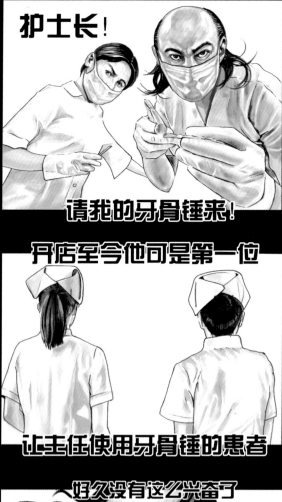

请我的牙骨锤来！

开店至今他可是第一位

让主任使用牙骨锤的患者

好久没有这么兴奋了

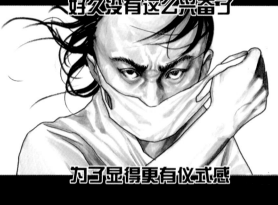

为了显得更有仪式感

我要披上我的战衣

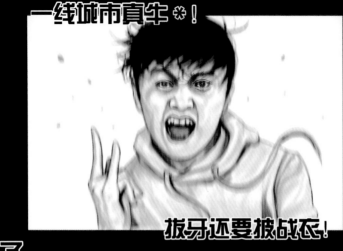

一线城市真牛*！

拔牙还要披战衣！

久等了

请坐稳扶好

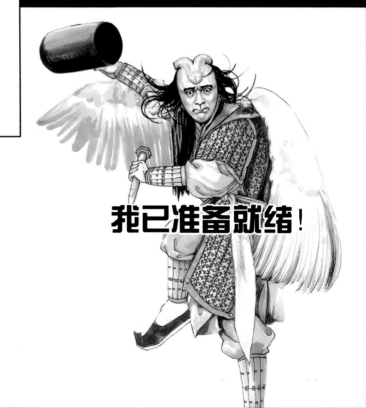

我已准备就绪！

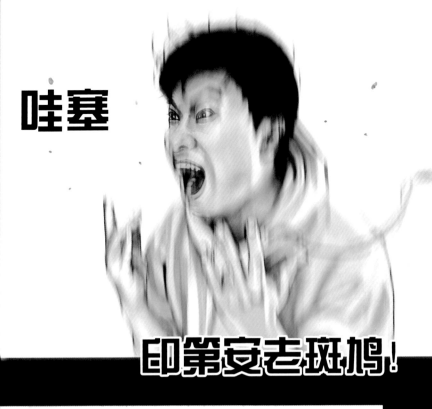

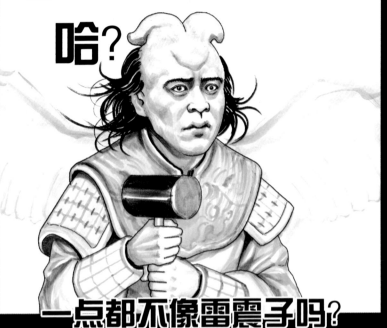

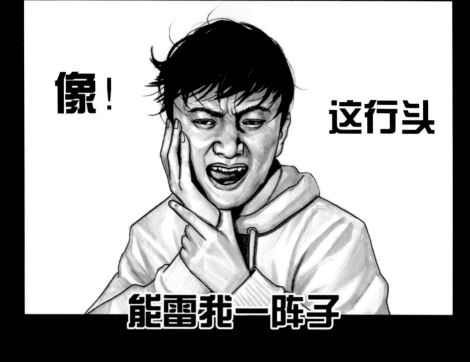
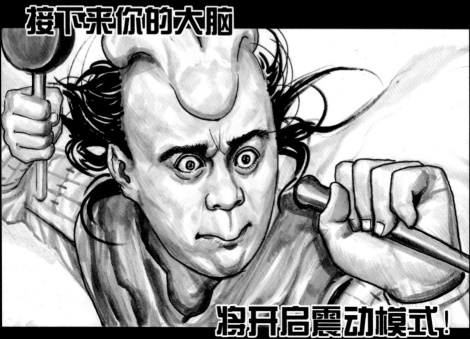

八十！

八十！

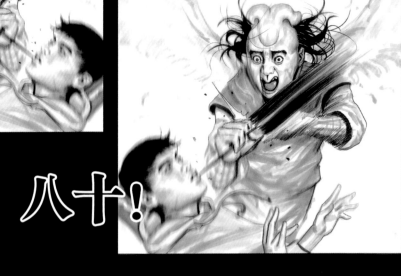

在主任医师的精湛锤技下

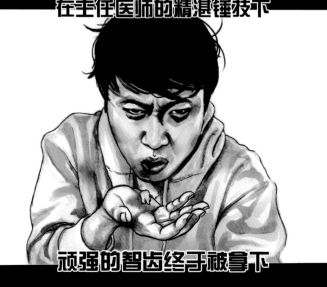

顽强的智齿终于被拿下

正所谓

惜别 国 面终无悔

但求 V 脸 走余生

见怪不怪

佛系心态

我是个画漫画的

比较衰的那种

因此故事的名字叫做

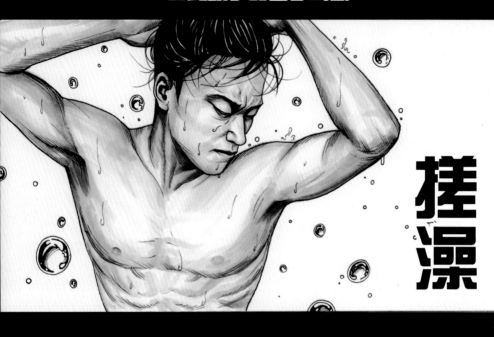

搓澡

冲洗完后我便来到服务大厅

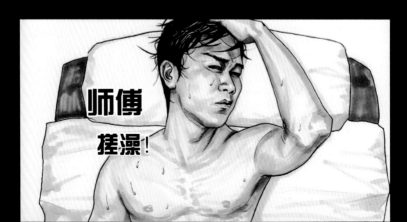

师傅

搓澡！

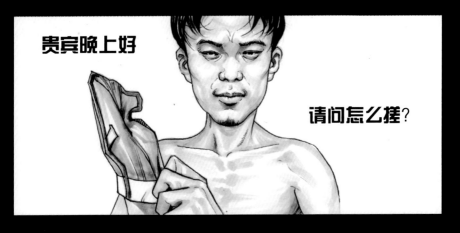

谁叫您是上帝呢？

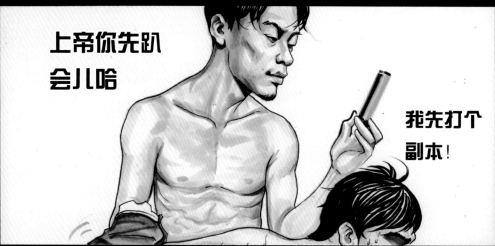

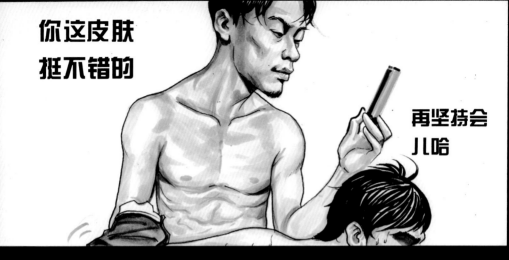

十分钟后……

楼下信号不稳我上楼打完副本

就下来给你搓哈

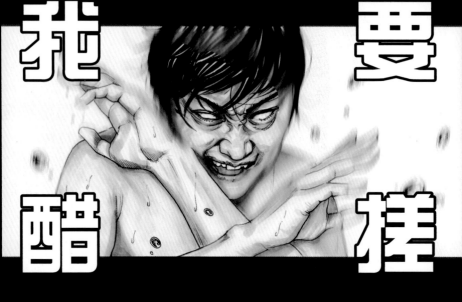

七号技师，夹紧我，为您服务

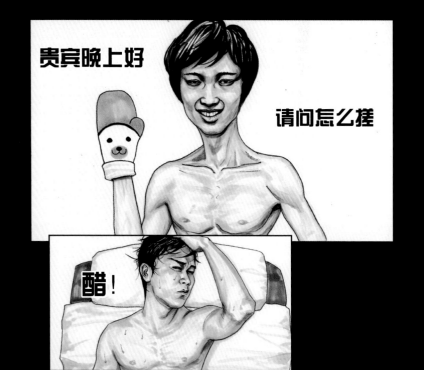

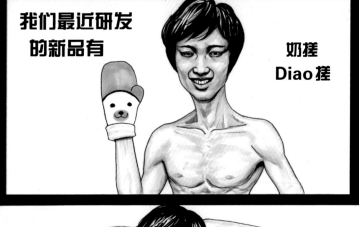

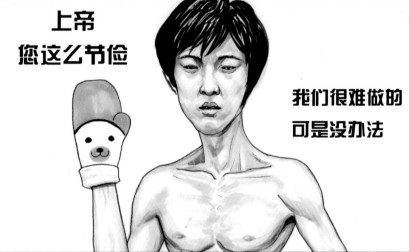

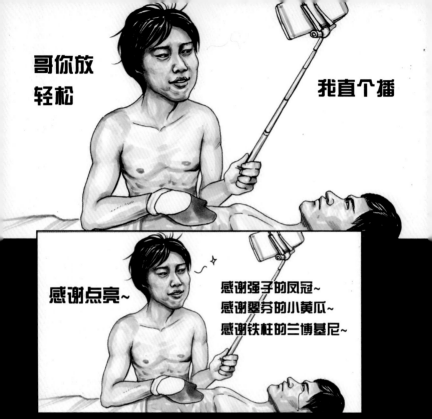

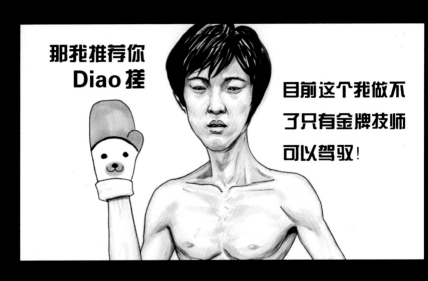

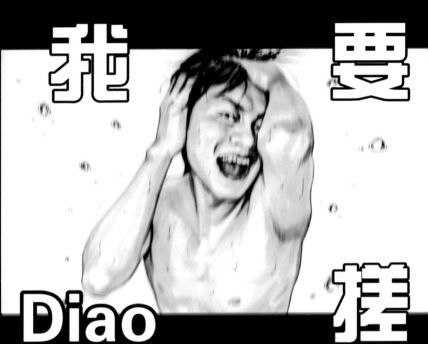

無

雙

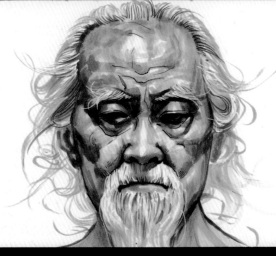

为您服务

这位顾客

现在后悔

还来得及

Diao　　　Diao

地　　　搓

完全不顾及客人的感

红豆！

大红豆！

芋头

搓搓搓

搓搓搓

你要加什么料

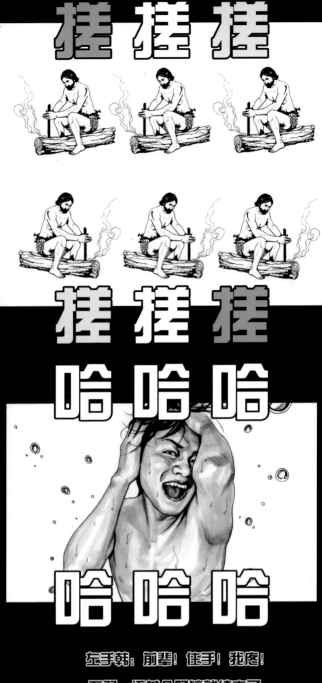

搓 搓 搓

搓 搓 搓

哈 哈 哈

哈 哈 哈

左手韩：前辈！住手！我疼！

无双：还差个肠镜就结束了
请忍耐。

Chapter 4

今天我远嫁他乡的姐姐带着
婆家人回来探亲。

其中包括我五年未见的小外甥。

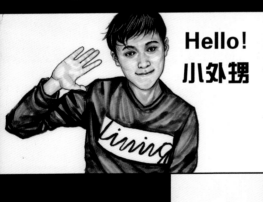

Hello!
小外甥

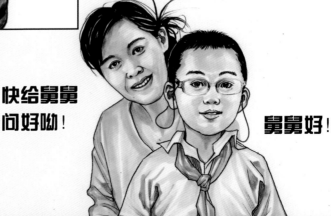

快给舅舅
问好呦!

舅舅好!

叫舅舅陪你玩吧！那妈妈去忙啦！

有事情喊妈妈！

嘴儿一个

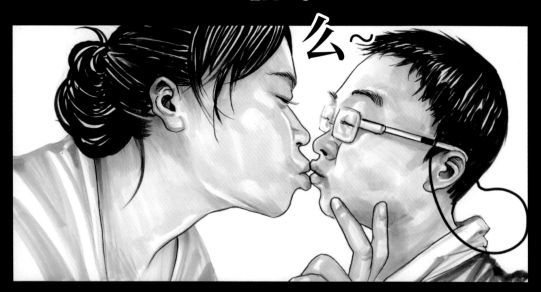

于是我便把外甥领到了
我的房间……

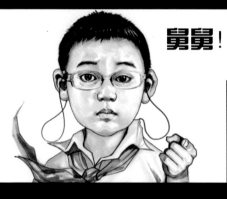

舅舅！电话给我玩会儿！

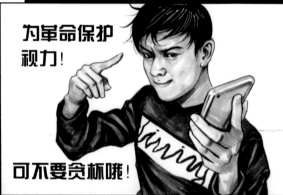

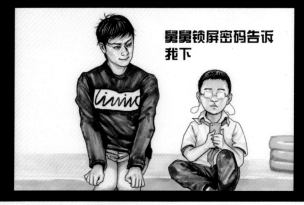

舅舅我最近心动了

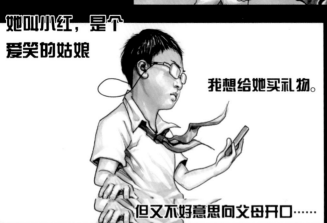

她叫小红，是个爱笑的姑娘

我想给她买礼物。

但又不好意思向父母开口……

左手韩：舅舅给你 买单！

放手去爱

不要逃！

上网多买几袋干脆面大白兔啥的！

用糖衣炮弹砸向小红！

吃零食会发胖的！还是送点有意义的吧。

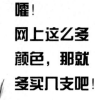

嚯！网上这么多颜色，那就多买几支吧！

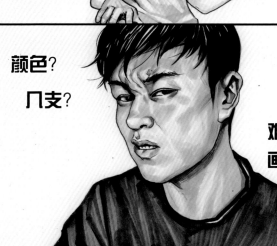

颜色？

几支？

难道是要买画笔送小红？

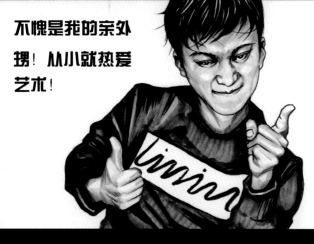

不愧是我的亲外甥！从小就热爱艺术！

舅舅为你点赞！

支付密码233333

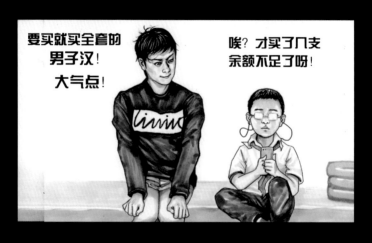

要买就买全套的男子汉！大气点！

唉？才买了几支余额不足了呀！

舅舅你是很穷吗？

我才买了五支

圣罗哩兰

而已

嗡～

那一瞬间我耳鸣了……

扑通

舅舅

你跪在朕面前是不是有本要奏？

左手韩：姐！听我解释！

姐：呵呵！

姐是个屁呀！

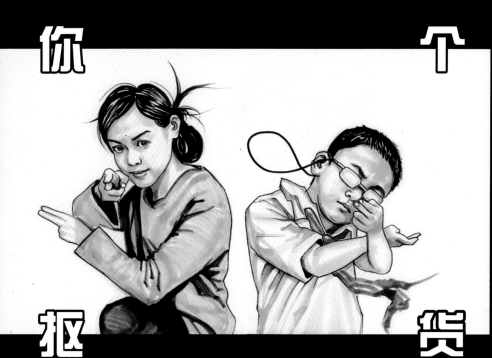

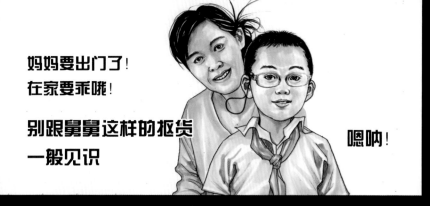

妈妈要出门了!
在家要乖哦!

别跟舅舅这样的抠货
一般见识

嗯呐!

有事情就喊爸爸! 妈妈走了! 88!

姐姐走了以后, 外甥便缠着我陪他练舞!

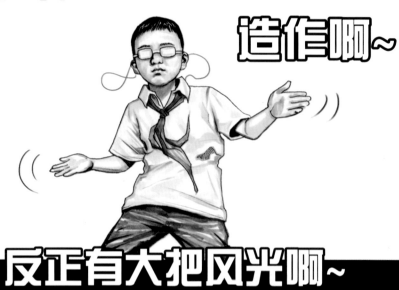

来啊~

造作啊~

反正有大把风光啊~

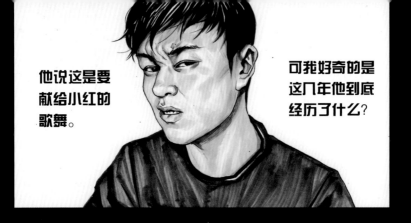

他说这是要献给小红的歌舞。

可我好奇的是这几年他到底经历了什么？

就这样我陪他唱唱跳跳
荒废了整个下午

好啦！舅舅还要赶稿子呢！
你先自己玩会儿吧！要乖噢！

画你个鬼起来嗨啊！

本少从来就不看国漫啊！

为了生活我可以忍！

但是侮辱中国动漫就不行！

你哪儿凉快！

哪儿待着吧！

现在的漫画大多流行卖腐！

帅哥美女

暴力露骨！

你的画风这么正经死板！

谁爱看啊！

舅舅

放弃吧!

你行的!

我左手韩!

生平最痛恨的就是那些
自己做不到就说别人
也不行的家伙!

你要胆敢再侮辱
我的梦想

就不要怪我大义灭亲

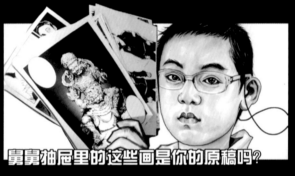

我的梦被撕了一夜

不懂明天该怎么写

冷冷的街，冷冷的灯

照着谁~

心脏骤停

左手韩
卒

《知音儿》上说你生命中遇到的每一个

熊孩子都是上辈子被你给

折了翼的天使……

要是能重来

我想做熊孩

熊孩子2校草"服"熊篇

第 五 话

邻村的莎士比亚曾经说过

躲得过初一躲不过十五

元宵佳节当日我在家中赶稿

突然之间

啊嚏

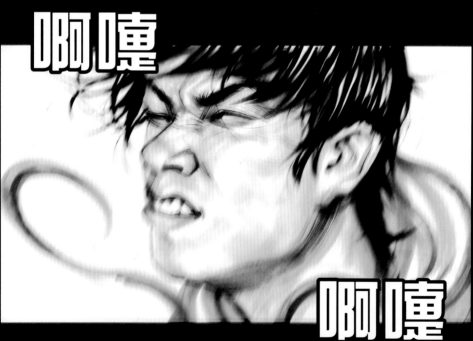

啊嚏

连续的两个喷嚏让我警觉起来

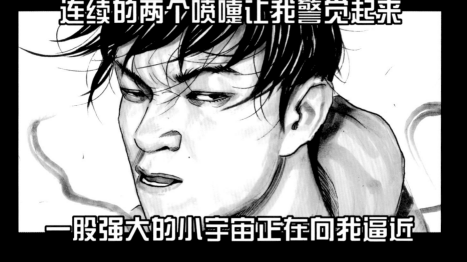

一股强大的小宇宙正在向我逼近

叮咚

有人按响了家的门铃

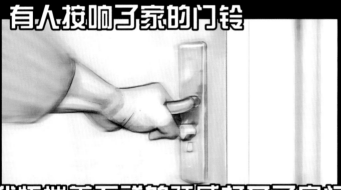

我怀揣着不祥的预感打开了房门

一阵妖风迎面扑来

睁开双眼之后

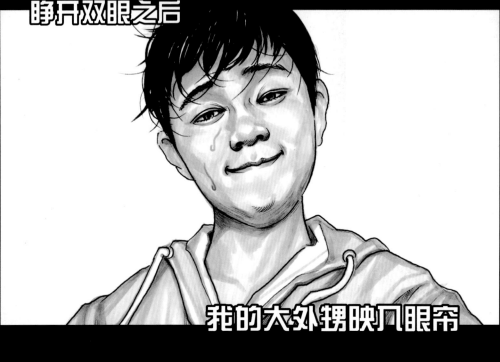

我的大外甥映入眼帘

祝舅舅

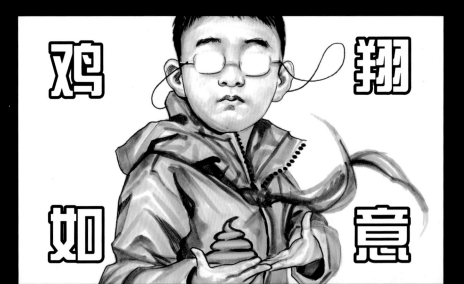

鸡 翔

如 意

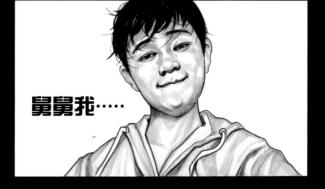

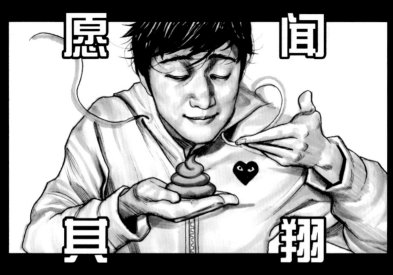

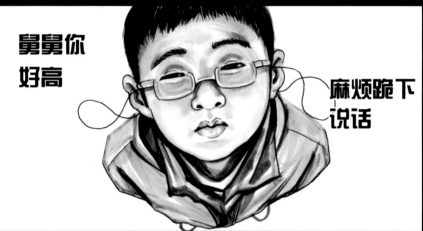

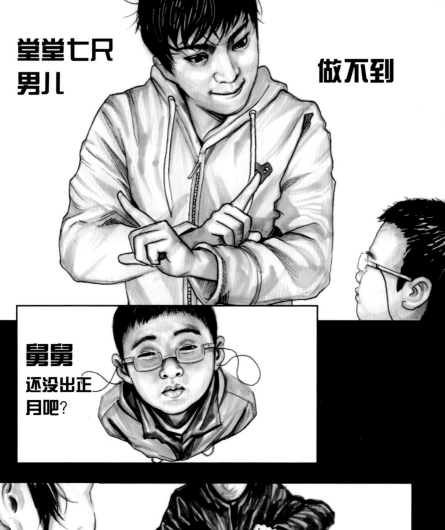

堂堂七尺
男儿

做不到

舅舅
还没出正
月吧？

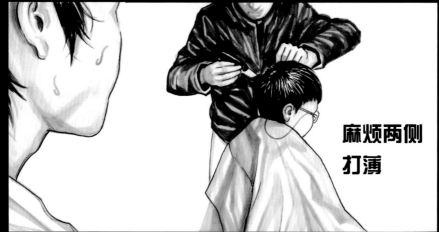

麻烦两侧
打薄

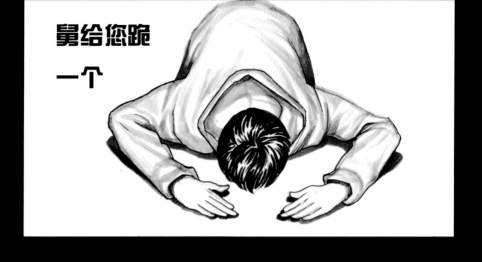

舅舅

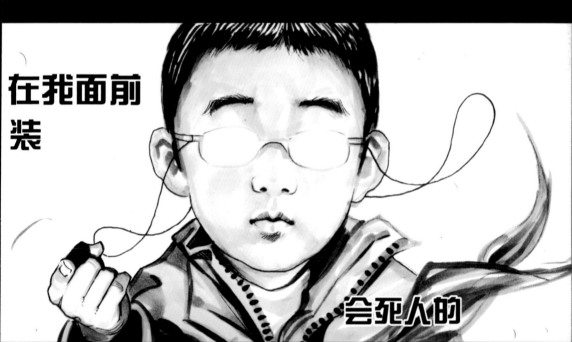

来舅舅家　有何贵干

舅舅
我把小红带来啦！

舅舅好

余生很长　请多指教

……

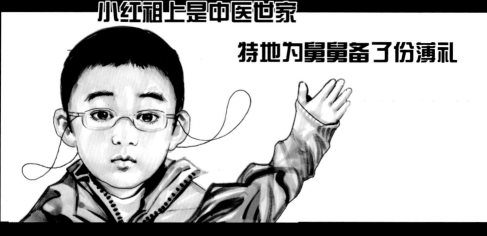

小红祖上是中医世家

特地为舅舅备了份薄礼

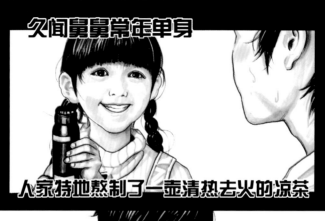

久闻舅舅常年单身

人家特地熬制了一壶清热去火的凉茶

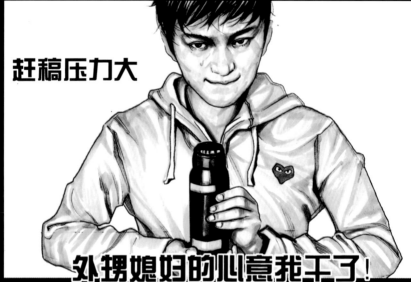

赶稿压力大

外甥媳妇的心意我干了!

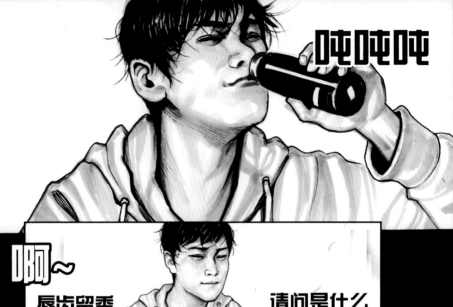

吨吨吨

啊～

唇齿留香
略有苦涩

请问是什么
上等的药材

是雌激素

我加了过期的雌激素

噗

舅给您也
磕一个

太客气啦

舅舅要是喜欢

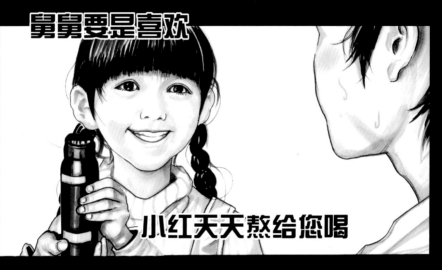

小红天天熬给您喝

非礼也

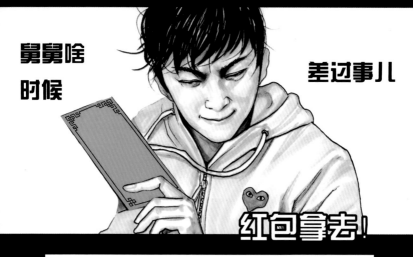

舅舅啥
时候

差过事儿

红包拿去！

......

十分钟后……

此刻的我完全无心创作

生怕两个孩子撕我的画

作为构建和谐社会的一校之草

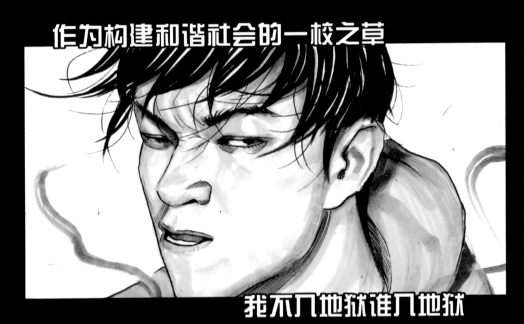

我不入地狱谁入地狱

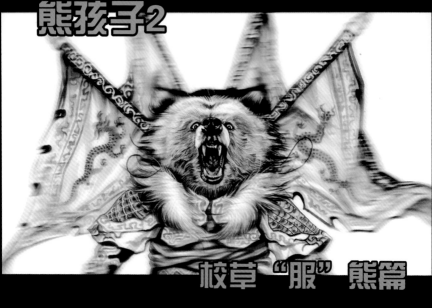

熊孩子2

校草"服"熊篇

于是我悄悄地来到主卧门口

侧耳扶墙

偷听起来

小红：这可是人家第一次这么玩

外甥：放心啦！我会负责

外甥：那我开始喽？

小红：嗯，你小声点！

哎卧去

小红：你怎么回事！

外甥：我撕不动了啊啊啊啊！

这TM是要开撕啦！

姑奶奶我没耐心陪你玩儿啊！

软柿子！

大外甥

加把劲补起来！！！

突突突突突突突突

看来今天你是要当电灯泡

碍我的事嗖？

没毛病

100瓦

单身狗的

心理

都这么扭曲吗

笑话！

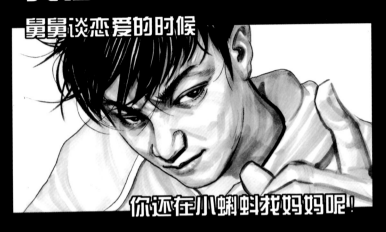

舅舅谈恋爱的时候

你还在小蝌蚪找妈妈呢！

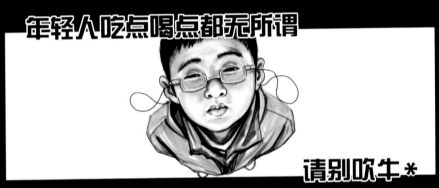

年轻人吃点喝点都无所谓

请别吹牛*

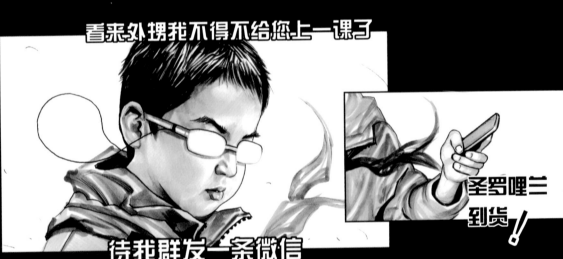

看来外甥我不得不给您上一课了

待我群发一条微信

圣罗哩兰到货‼

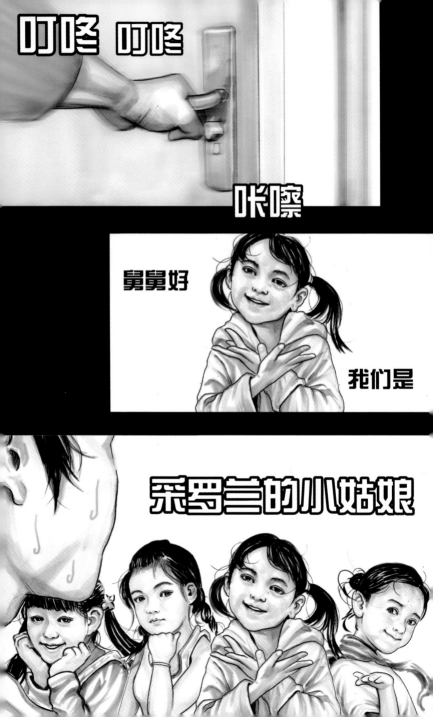

如果能重来
我想做熊孩

人生如果有便宜不占

跟王八蛋有什么区别

你们的良心

不会痛吗

请记住我幸灾乐祸的微笑

确认过
眼神
我就是这么
优秀的人

我累了

如果说爱你是一个错

我宁愿一错再错

托起明天的太阳

日

走心笔芯

洗耳恭听

她采的罗兰最多

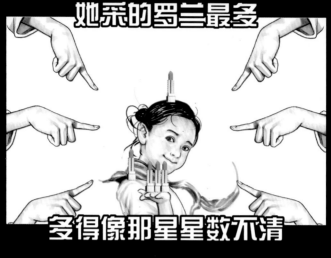

多得像那星星数不清

她采的罗兰最大

大得像那代购装满箱

圣罗罗罗罗罗哩

圣罗哩兰

圣罗罗罗罗罗罗哩

圣罗哩兰

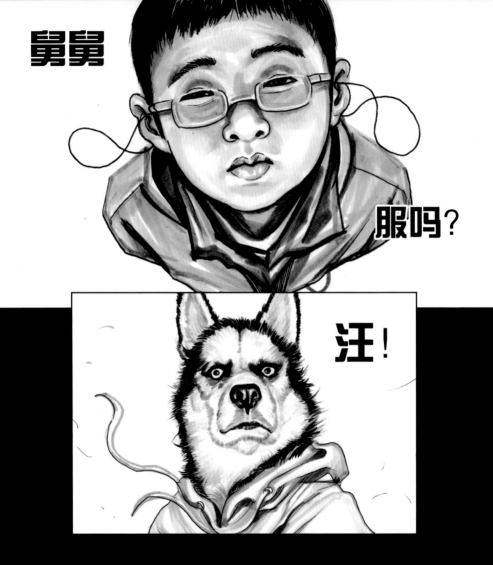

也许是熬夜赶稿破坏了我的
免疫系统

导致我近期一直头疼脑热

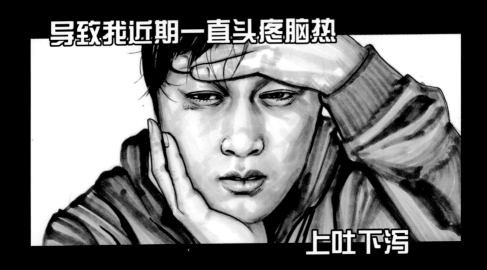

上吐下泻

因此我决定挤点时间出来

看病

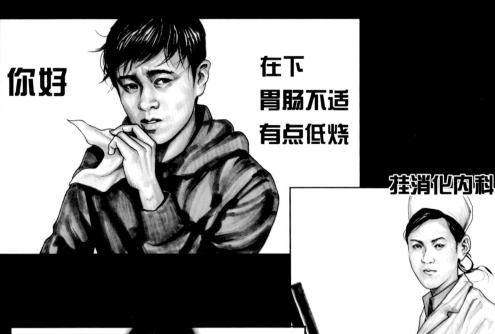

你好

在下
胃肠不适
有点低烧

挂消化内科

普通号还是专家号？

咳咳！

当然专家！
加V的那种！

专家号没了

……

随机吧

消化内科第二诊室

主治医师：隋基

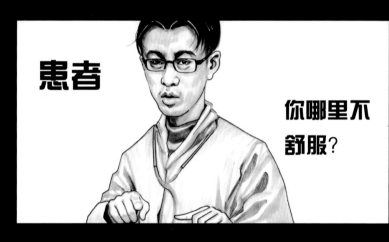

患者

你哪里不舒服？

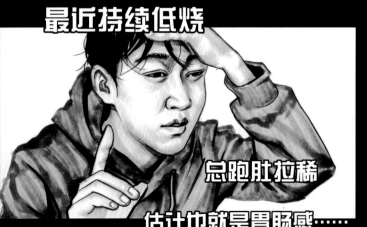

最近持续低烧

总跑肚拉稀

估计也就是胃肠感……

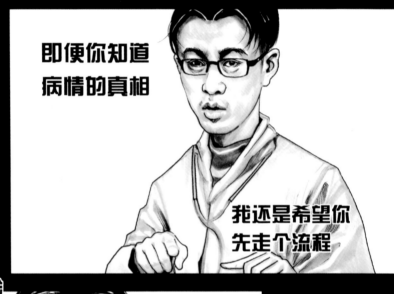

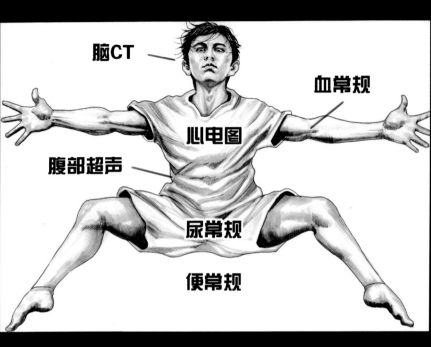

俩小时过后

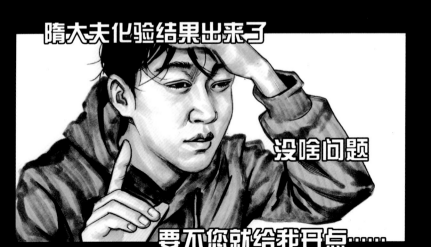

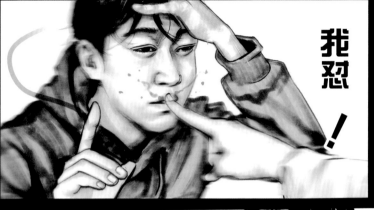

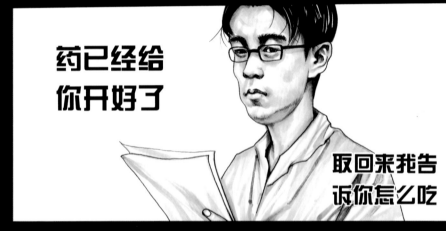

十分钟后……

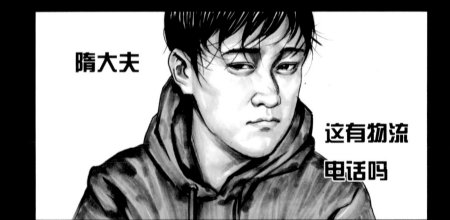

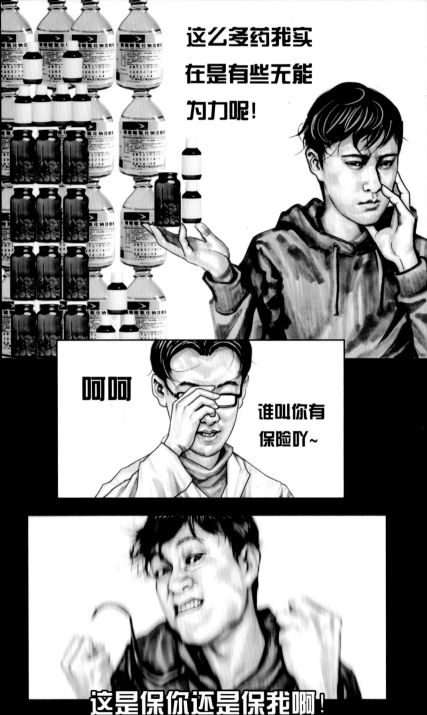

于是我花了三百多元挂号费

请到了泰斗级中医的大号

中医内科一诊室

坐诊专家：李莆田

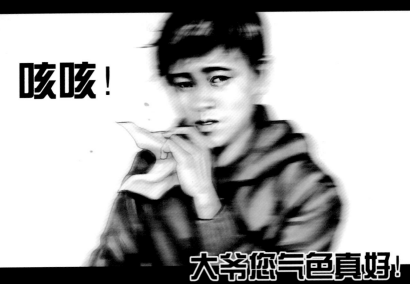

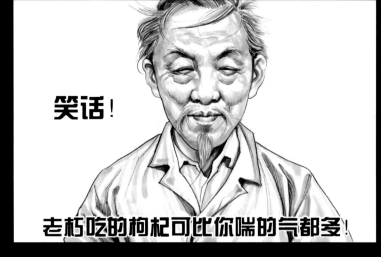

笑话！

老朽吃的枸杞可比你喘的气都多！

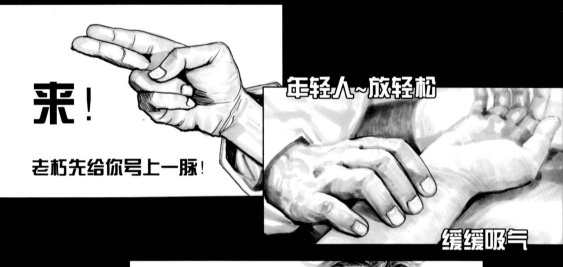

来！

老朽先给你号上一脉！

年轻人～放轻松

缓缓吸气

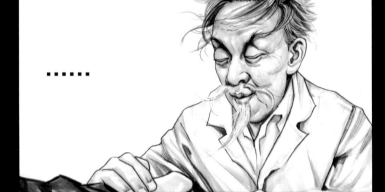

……

啊～

年轻人

你已无药可救！

但今天你遇到了老朽……

老朽就能给你

治

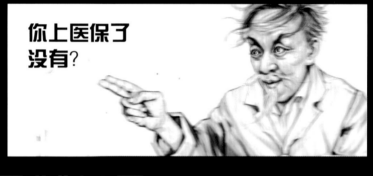

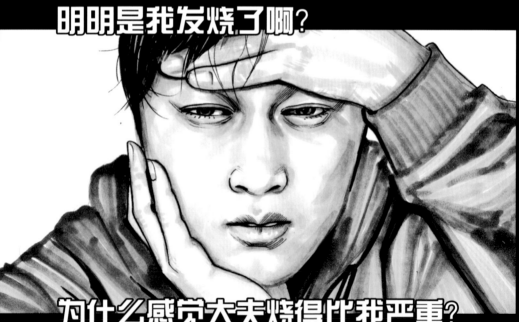

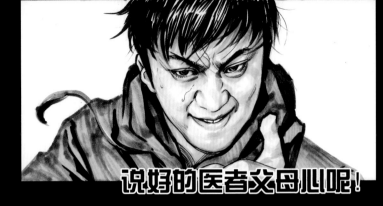

说好的医者父母心呢！

不要挑战我的底线！

我装起＊来连我自己都怕的！

年轻人！

你装个＊给老朽瞧瞧！

倘若你装得过老朽！

这顿肠镜

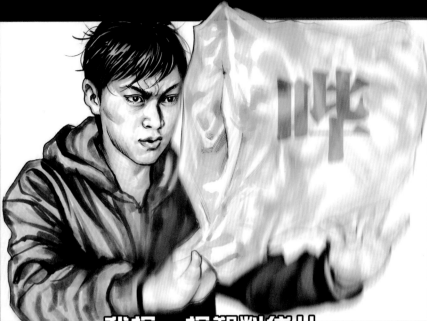

我挥一挥塑料袋儿

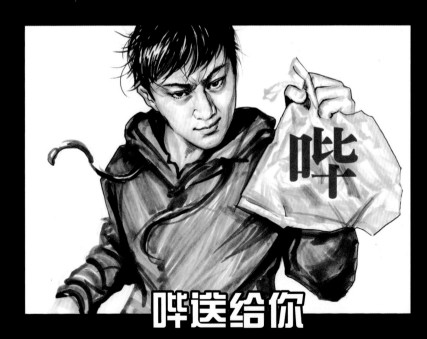

哔送给你

接下来轮到老朽

收！

哗 哗 哗
哗 哗
哗 哗
哗
哗

全世界的
哗
都让他给
装了

肠镜检查五楼！

不送！

扎心了

老铁

肛肠科主治医师：擎忍耐

此刻开始

你的患处
我来填满

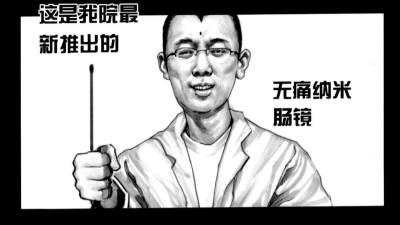

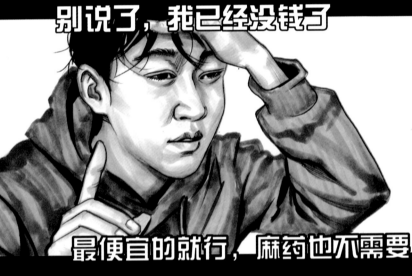

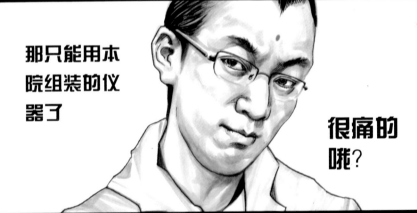

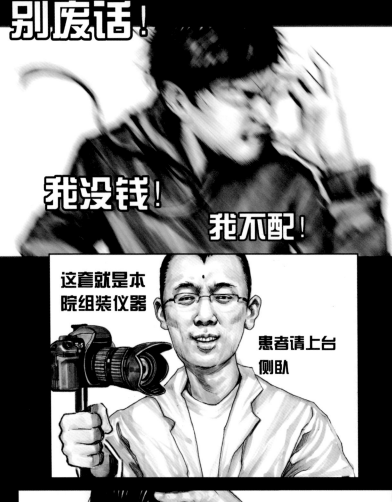

别废话！

我没钱！

我不配！

这套就是本院组装仪器

患者请上台侧卧

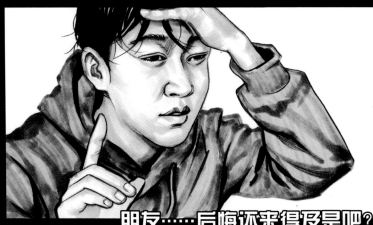

朋友……后悔还来得及是吧？

攻

卧似一张弓

站似一棵松

不动不摇坐如钟

走路一阵风

南拳和北腿

少林武当功

太极八卦连环掌

中华有神攻

棍扫一大片

呼～

枪挑一条线

哈~

身轻好似云中燕

我们豪气冲云天

刚柔并济不低头

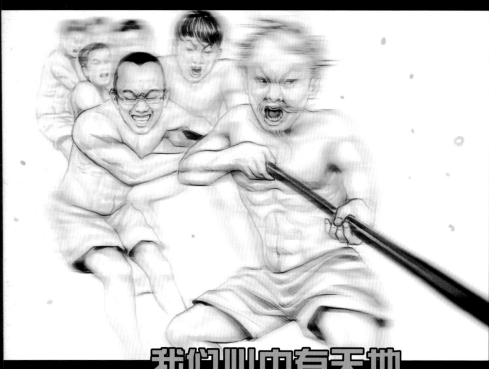

我们心中有天地

左手韩晕厥

一小时后我苏醒了
为什么我的双腿瘫软无力

因为你太拼了。

敢问
有多拼？

好似大海里涮拖把

这是真的！

这不是梦！

以上是调侃我的个人经历，

与行业整体素质无关。

愿众生远离疾苦，

望世间少些庸医。

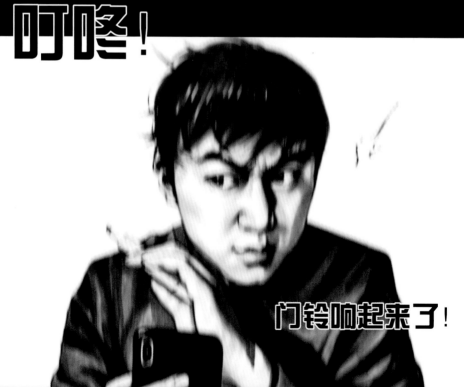

这大过年的谁能来光临韩舍呢？

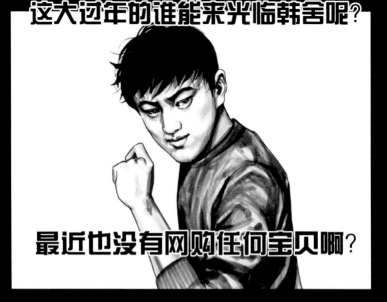

最近也没有网购任何宝贝啊？

难道是

出版社的编辑带着红包和果盘

前来探望我这个S级作者！

你好

空巢老舅

······

emmm

来一个亲人般的拥抱好吗

我的舅舅？

外甥终究是外人所生

请不要硬套近乎

托尼老师

请无需手下留情！

哥

冒昧地问
一句

小红怎么
没来?

跟我们班的
体育委员

 跑了!

卸胳膊卸腿一句话！

成熟一点舅舅

他们之所以能走到一起

是因为彼此拥有共同的爱好

什么共同爱好?

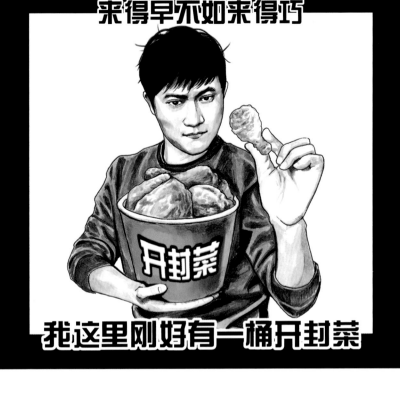

来得早不如来得巧

我这里刚好有一桶开封菜

我舅　　　病得　　　不轻

对不起,身为一个精致的男人

开过封的菜我是不会吃的

舅舅我

给你出彩

吃鸡是小红最爱玩的游戏

由于我高度近视

总是坑到小红

直到有一天小红对我说

别说了！

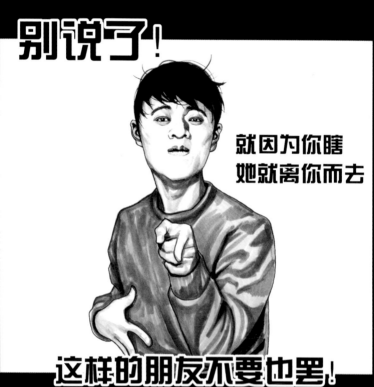

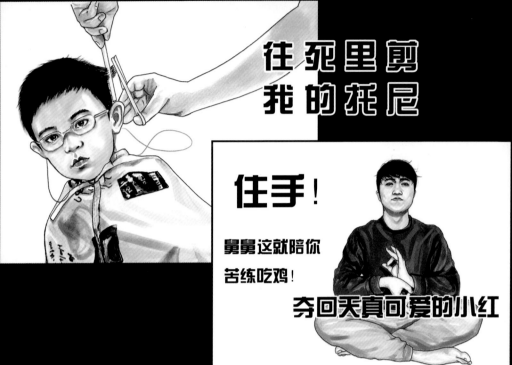

往死里剪 我的托尼

住手！

舅舅这就陪你 苦练吃鸡！

夺回天真可爱的小红

初来乍到 多带带舅

应该的

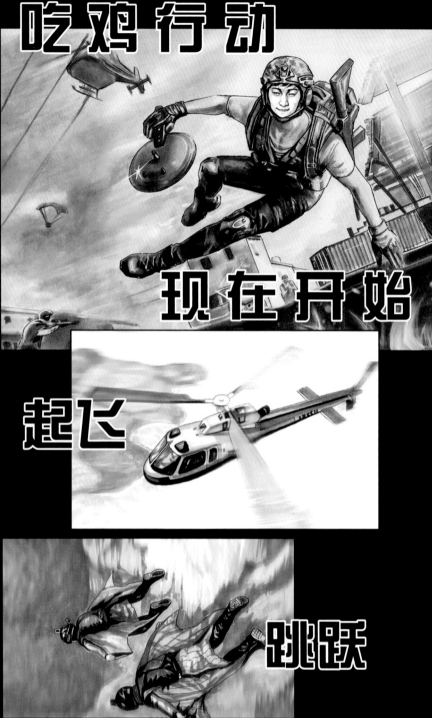

落地

捡　　完　　装　　备

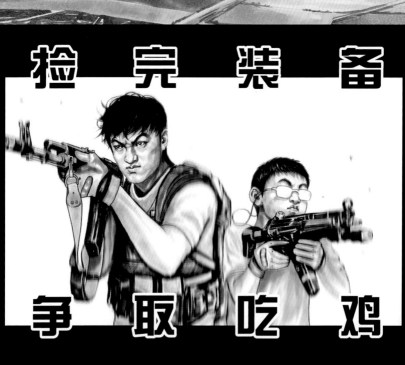

争　　取　　吃　　鸡

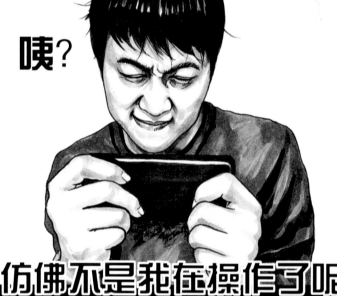

咱们再来一局！

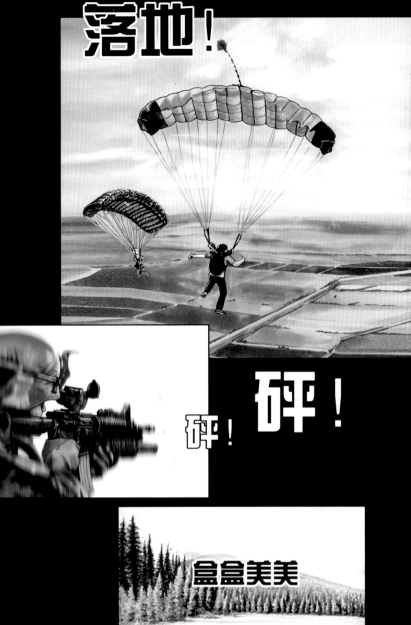

落地！

砰！ 砰！

盒盒美美

哥,我有一个疑问

请讲

这款游戏跟俄罗斯方块

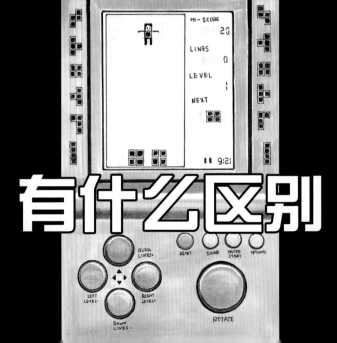

有什么区别

您别嚷嚷！

世界

终究是属于你们年轻人的

游戏继续

我们要让世界知道！

没有人可以将我们击倒！

无论前方潜伏着多少敌人

咱哥俩躲起来就好！

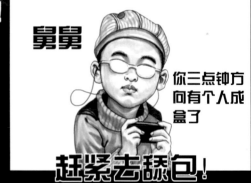

舅舅

你三点钟方向有个人成盒了

赶紧去舔包！

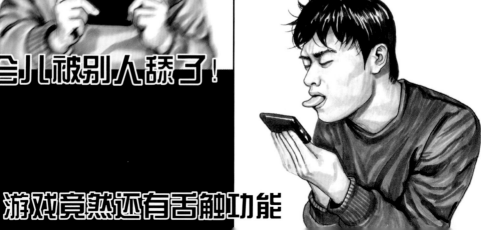

别在书上

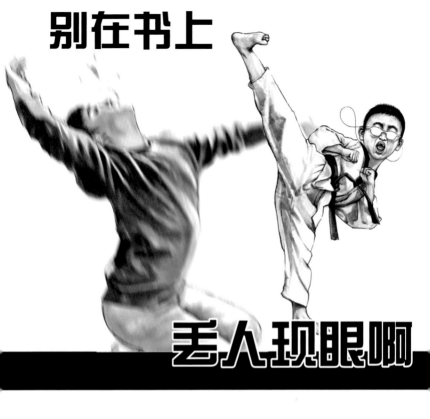

丢人现眼啊

吃鸡行动继续

我竟在盒子里发现了锅盖

受害者生前应该是个

五金店老板

舅舅

你的五点钟方向有辆补漏车

快去把它开过来前往安全区

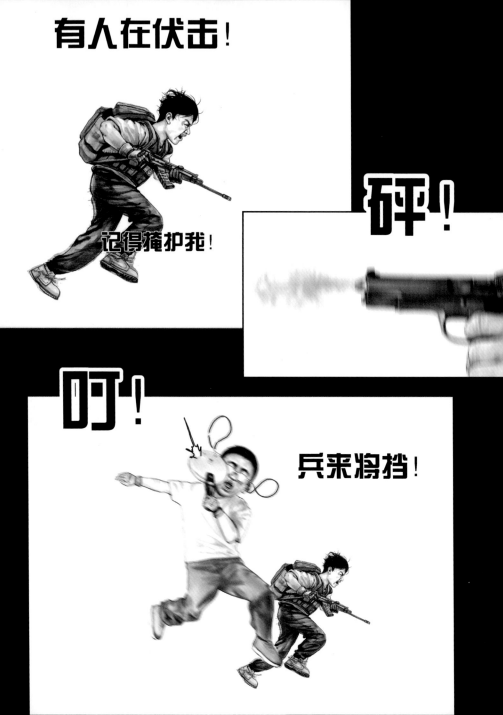

在外甥的成功掩护下

左手韩抢占了补漏车

尊敬的外甥！请挺住！

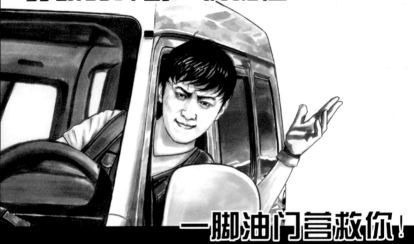

一脚油门营救你！

快撑不住啦！

刹车在……

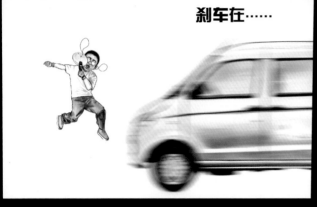

砰！

舅舅曾经对我说过
"外甥终究是外人所生"

以上

是我受伤
的借口

可以不玩了吗

仿佛不行

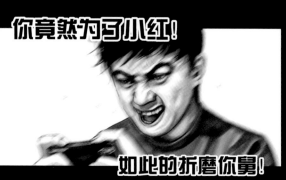
你竟然为了小红！

如此的折磨你舅！

问世间情为何物！

乃一物降一物啊！

吃鸡行动之

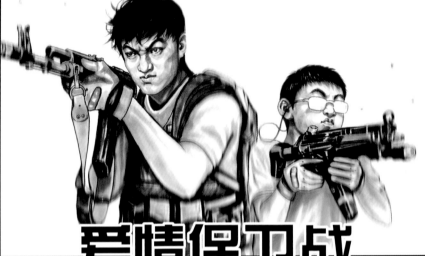

爱情保卫战

为了红为了舅

这局必须666

您好顺风快递

麻烦签一下字

凌晨三点

哎 ~ 不玩了

谢万岁

也许小红说
得对

我真的是没
有天赋

做人 最重要的就是

知道自己几斤几两

叮咚！

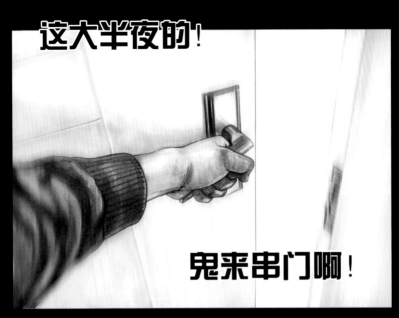

这大半夜的！

鬼来串门啊！

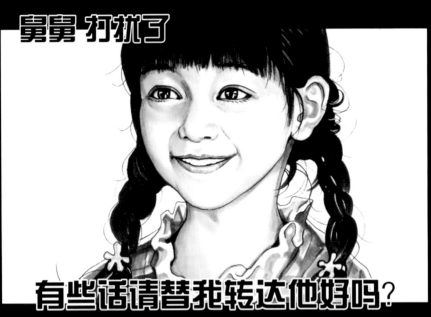

舅舅 打扰了

有些话请替我转达他好吗？

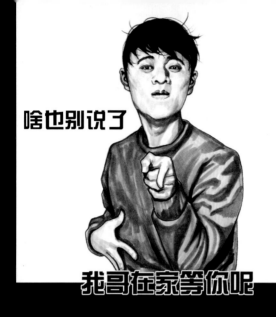

啥也别说了

我哥在家等你呢

不用麻烦了

古人云：外甥像舅

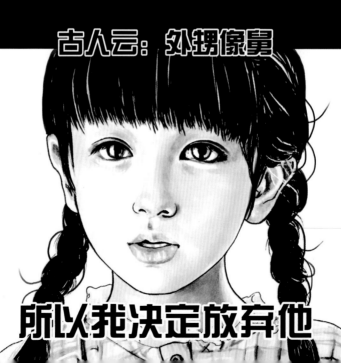

所以我决定放弃他

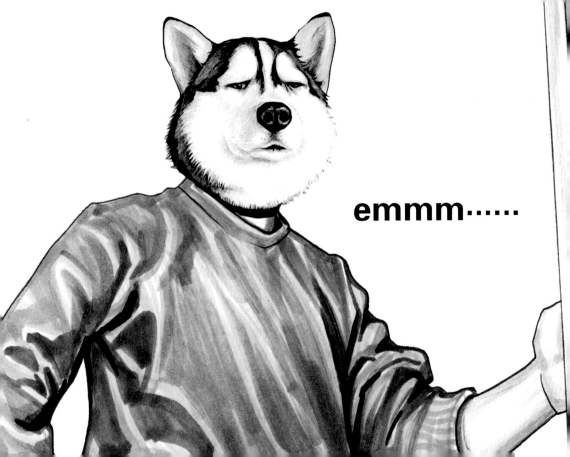

第八话

也许是上帝的眷顾

我抢到了回家的车票

为了避免发生拥堵

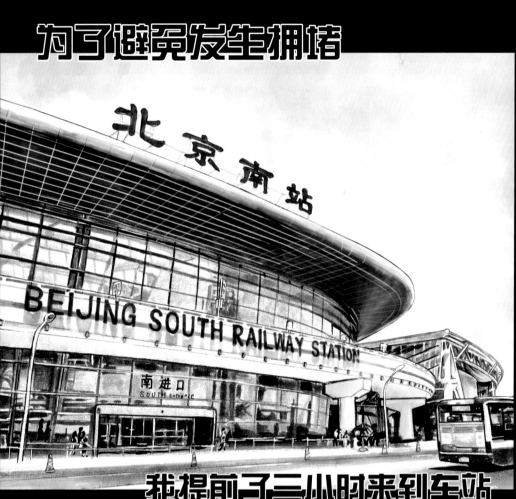

我提前了三小时来到车站

时间可以说是相当充裕了

可我却遇到了一个棘手的问题

我……找不到候车室了

先生您好

请问有什么可以帮您？

请问K81
次列车

在第几候
车室？

您所乘坐的
K81次列车

在北京站
始发

这里是上北下南的北京南站

哼~北京真大！

一小时后

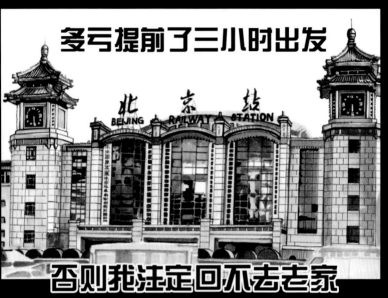

多亏提前了三小时出发

否则我注定回不去老家

机会往往是留给那些有准备的人

这次真的是以身试法了呢

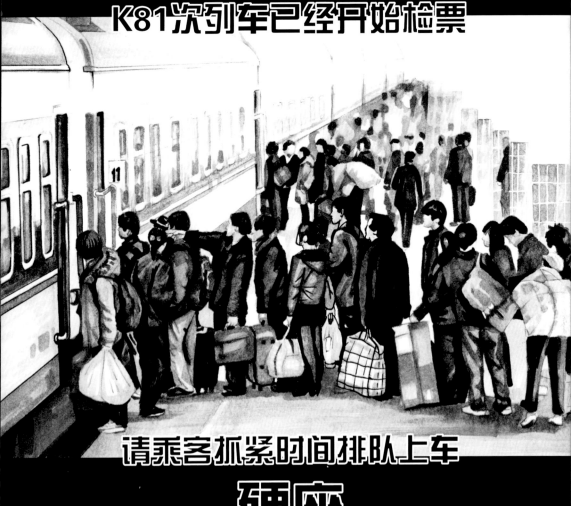

虽说书中自有颜如玉

但是此刻的我已经无心向学

因为在我的对面坐着一位

清纯可爱的姑娘

机会往往是留给那些有准备的人

也许这正是在下脱单的机会

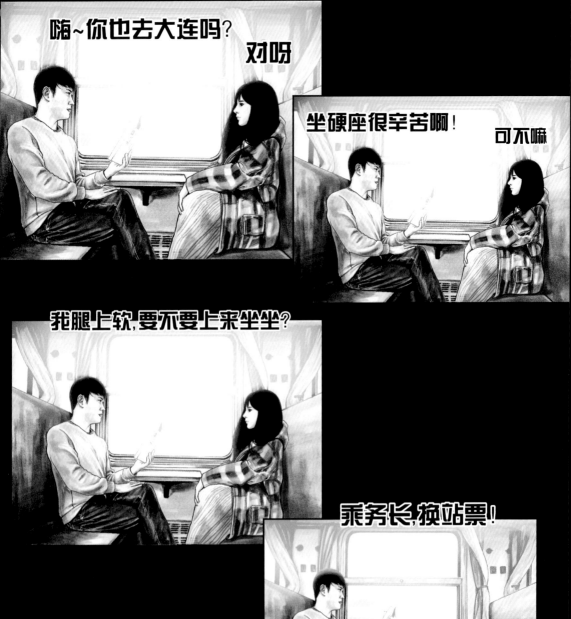

伴随着火车启动的轰鸣声

我的归乡之旅就此开始了

情人节的春运

虽说书中自有黄金屋

但是此刻的我依然无心向学

因为在我的对面正坐着一排

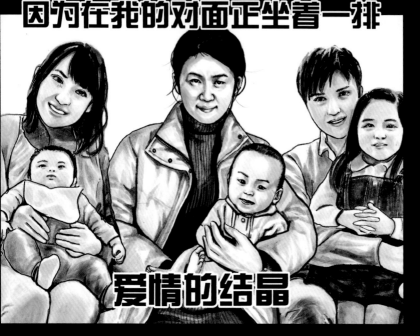

爱情的结晶

他们时而哭

他们时而闹

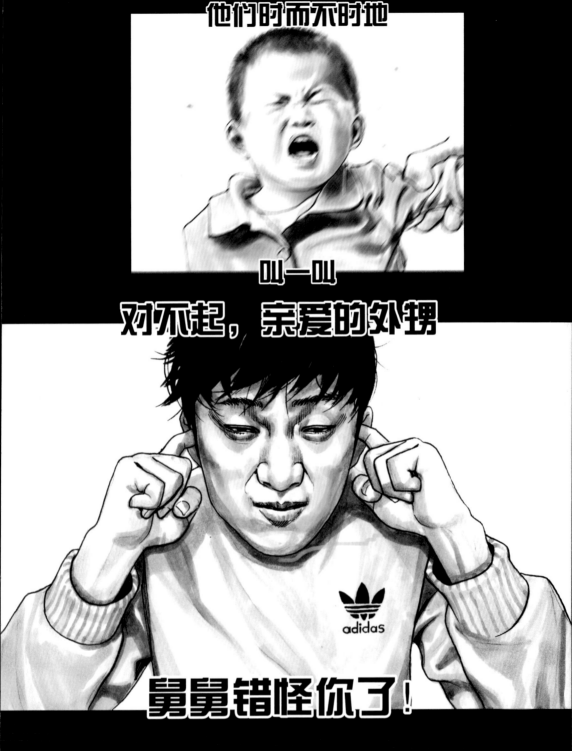

与这群孩子相比

您是那么的成熟稳重！

小朋友们
别哭了

看叔叔这
里

豆豆

小朋友们

你们要是再不听话！

叔叔就要变成大灰狼喽！

你个单身哈士奇

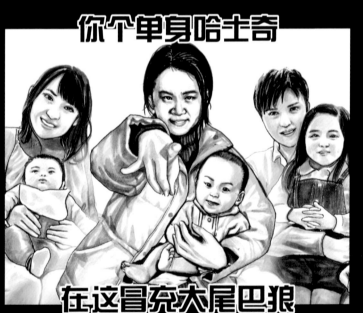

在这冒充大尾巴狼

狼 **Your mother !**

狼 **Your father !**

狼 **Your family together !**

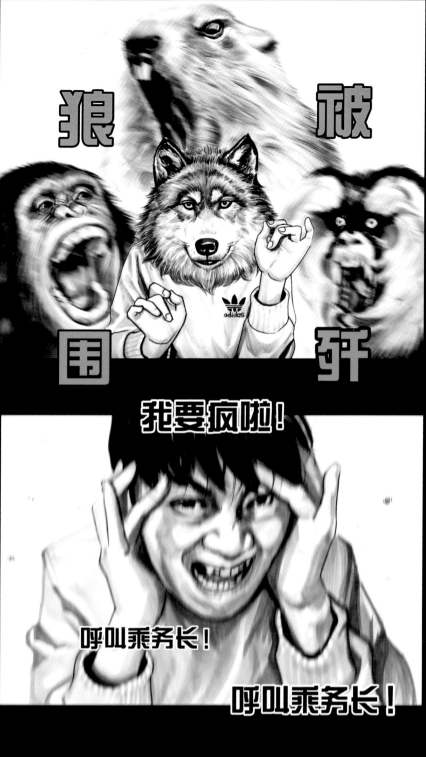

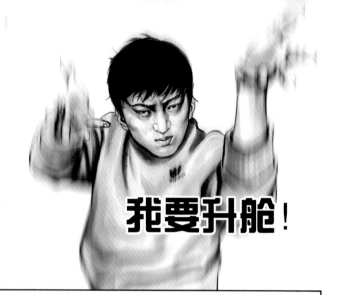

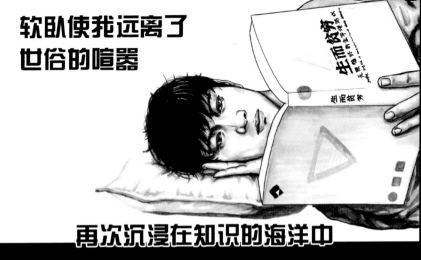

软卧使我远离了
世俗的喧嚣

再次沉浸在知识的海洋中

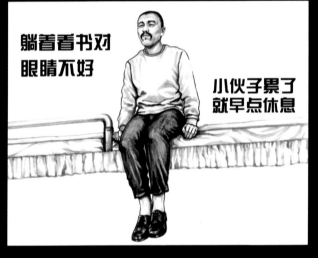

躺着看书对
眼睛不好

小伙子累了
就早点休息

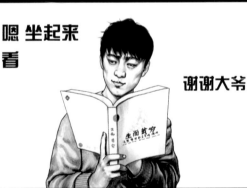

嗯 坐起来
看

谢谢大爷

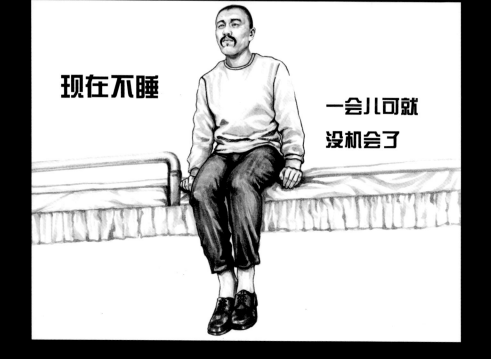

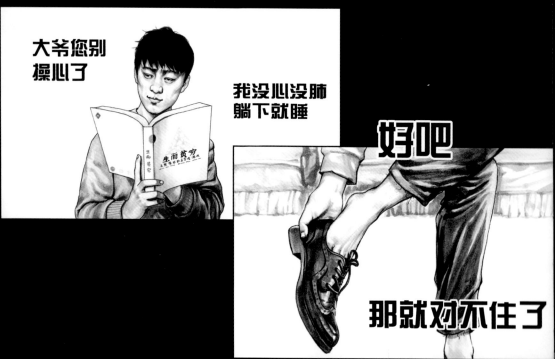

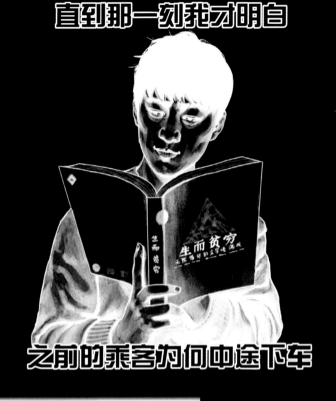

直到那一刻我才明白

之前的乘客为何中途下车

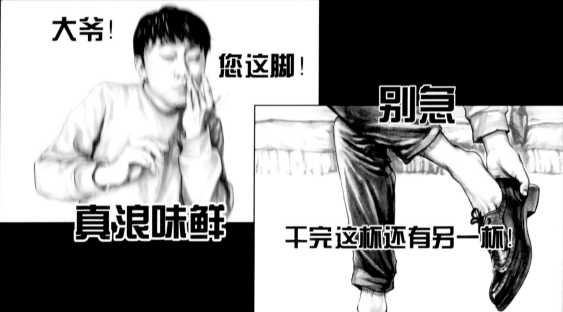

不行了！

耳鸣了！

已经不可抗力了！

关键时刻 还得是护手霜

护手霜的芳香夹杂着

上铺大爷的迸人气场

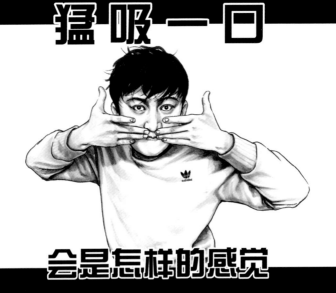

猛 吸 一 口

会是怎样的感觉

大爷：还浪味鲜吗？

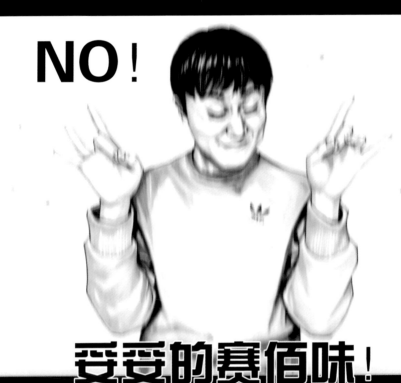

NO！

妥妥的赛佰味！

半个小时后

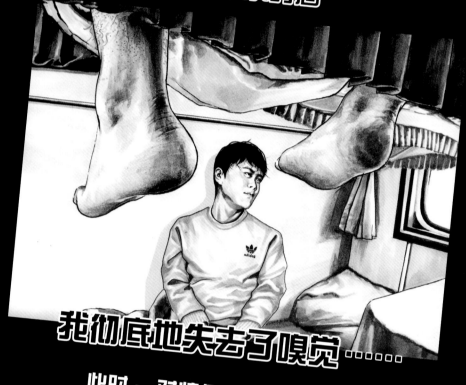

我彻底地失去了嗅觉……

此时 一对情侣走进了包厢

打扰各位休息了

刚才去隔壁打牌了

车厢的人总算整整齐齐了

但此刻的我依然无心睡眠

因为在我的对面

正上演着血腥而又残忍的一幕

还能再残忍点吗？

可以

我应该在车顶

不应该在车里

看到你们有多甜蜜

这样一来我也比较容易死心

给我卧轨的勇气

弹指挥间又到春天

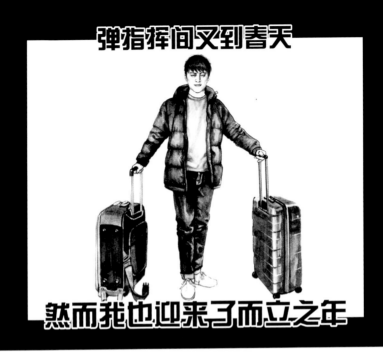

然而我也迎来了而立之年

在这个时代车速越来越快

前方的道路也变得应接不暇

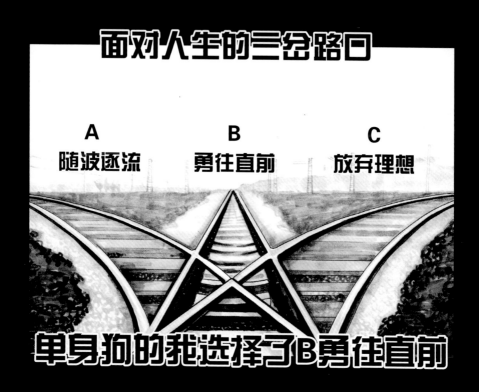

面对人生的三岔路口

A
随波逐流

B
勇往直前

C
放弃理想

单身狗的我选择了B勇往直前

所以在情人节的今天
我成为了一个

go B

爸妈今年我还是一个人

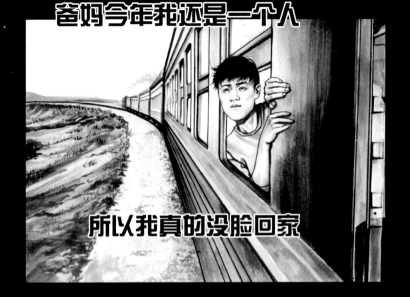

所以我真的没脸回家

我这就提起行囊

重新出发

为我的外甥

寻找舅妈

走着！

2018！

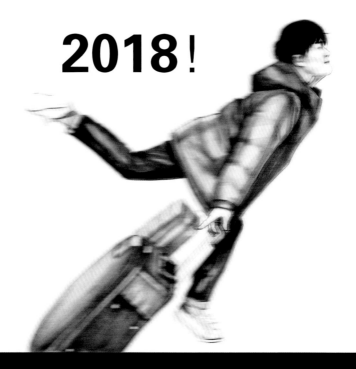

希望我的每一位读者

都能够在2018年

找到属于自己的

理想与幸福

鸣谢参与

/ 出品方 /
不空文化

/ 出品人 /
铜雀叔叔 白毛毛 林水妖

/ 项目经理 /
王策 香辛

/ 项目运营 /
蓝夕 云中雾岚 红茶
麦麦 萌萌 诗雨

/ 内容协助 /
王建雄 莫子西 小昭

/ 营销宣传 /
黄玉玲

图书在版编目（CIP）数据

如果能重来，我想做熊孩 / 左手韩著. -- 北京 : 作家出版社, 2018.6（2018.9重印）
ISBN 978-7-5212-0082-9

Ⅰ. ①如… Ⅱ. ①左… Ⅲ. ①漫画－作品集－中国－现代
Ⅳ. ① J228.2

中国版本图书馆CIP数据核字(2018)第126734号

如果能重来，我想做熊孩

作　　者：左手韩
出 品 人：高　路
责任编辑：丁文梅
监　　制：华　婧　王　俊
总 策 划：姬文倩
封面设计：便便藏
版式设计：金�‍牍文化
责任印制：李大庆　李卫东
出版发行：作家出版社
社　　址：北京农展馆南里 10 号　　邮　　编：100125
电话传真：86-10-65930756（出版发行部）
　　　　　86-10-65004079（总编室）
　　　　　86-10-65015116（邮购部）
E-mail：zuojia@zuojia.net.cn
http://www.haozuojia.com（作家在线）
印　　刷：中煤（北京）印务有限公司
成品尺寸：165×235
字　　数：20 千字
印　　张：14
版　　次：2018 年 6 月第 1 版
印　　次：2018 年 9 月第 3 次印刷
ISBN　978-7-5212-0082-9
定　　价：59.80 元